참 쉬운
수채캘리그라피

참 쉬운
수채캘리그라피

펴낸날 2020년 3월 31일
2쇄펴낸날 2020년 11월 23일

지은이 임경희
펴낸이 주계수 | **편집책임** 이슬기 | **꾸민이** 이슬기

펴낸곳 밥북 | **출판등록** 제 2014-000085 호
주소 서울시 마포구 양화로 59 화승리버스텔 303호
전화 02-6925-0370 | **팩스** 02-6925-0380
홈페이지 www.bobbook.co.kr | **이메일** bobbook@hanmail.net

© 임경희, 2020.
ISBN 979-11-5858-650-8 (13650)

※ 이 도서의 국립중앙도서관 출판시도서목록(CIP)은 e-CIP 홈페이지(http://www.nl.go.kr/cip)에서 이용하실 수 있습니다. (CIP 2020010736)

하 나 씩 / 쉽 게 / 그 려 나 가 는 / 88 개 의 / 행 복

참 쉬운
수채캘리그라피

임경희

팔레트에 단정하게 짜인 색색의 물감을 볼 때면 뿌듯하고 기분이 좋아집니다.
캘리그라피를 하게 되면서 함께 시작하게 된 수채화. 몇 번의 붓 터치와 물 번
짐으로 하얀 도화지 위에 꽃이 피고, 나비가 날아다니는 풍경이 펼쳐질 때는
신기하다는 생각마저 듭니다. 손맛과 물맛을 담아 표현한 수채화의 맑고 투명
한 느낌은 혼잡한 마음을 가지런히 정돈시켜줍니다.

세밀하고 잘 그린 그림만 보고 너무 잘 그리려고만 하다 보면 금방 싫증이 날
수 있습니다. 조금 부족해도 나만의 개성을 살린 그림을 차근차근 그려나가며
글을 쓰다 보면 시간이 어떻게 지나가는지 모르게 수채 캘리그라피의 매력에
푹 빠질 수 있습니다.

아름다운 글씨와 예쁜 그림의 조화는 수채 캘리그라피만의 매력입니다. 예쁜
그림이 글씨의 의미를 더하고, 아름다운 글씨는 그림의 맛을 더해 하나의 작품
이 됩니다. 이것이 계속해서 수채 캘리그라피에 빠져들게 만드는 동력이기도 합
니다.

　손 글씨의 매력에 빠져서 시작하게 된 캘리그라피를 써주기만 하다 어느 날 친구로부터 엽서 한 장을 받았습니다. 친구가 정성스레 그린 그림과 진심을 담아 눌러쓴 글씨는 저에게 큰 위로와 감동이 되었습니다.

　돌아보면 수채 캘리그라피와 함께 했던 모든 시간이 저에게는 행복이자 위로였고, 또 감동이었던 것 같습니다.

　이 책으로 캘리그라피를 통해서 받은 위안과 행복을 다른 사람들과도 함께 나눌 수 있었으면 좋겠습니다.

임경희

L I S T

들어가며	4	기초 그리기 - 선인장	14	
색상표	11	기초 그리기 - 해바라기	16	
준비물	12	응용하기 - 크리스마스 카드	18	

—— ·· Colorful Life ·· ——

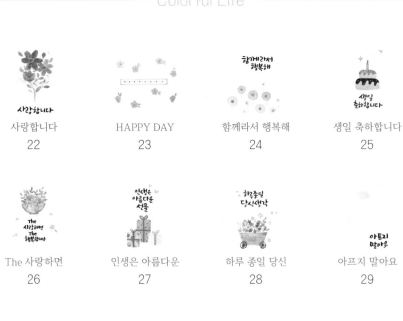

사랑합니다
22

HAPPY DAY
23

함께라서 행복해
24

생일 축하합니다
25

The 사랑하면
26

인생은 아름다운
27

하루 종일 당신
28

아프지 말아요
29

햇살 좋은 하루
30

새해 복 많이
31

나는 잘 하고
32

말도 아름다운
33

잊지 말아요

34

참 좋은 당신

35

엄마 아빠 사랑

36

오늘이라는 날

37

당신을 향한

38

그대에게 가는 길

39

Something Good

40

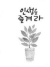

인생을 즐겨라

41

white day

42

잘 될거야

43

햇살 가득 꽃그늘

44

건강하세요

45

당신의 시작을

46

내 인생의 봄날

47

웃으면 복이 와요

48

행운을 빌어요

49

함께라서 고마워

50

잘 보고 잘 찍고

51

언제나 내게

52

시간이 해결해

53

아름다운 꿈을

54

Paris

55

당당한 내가 좋다

56

소중한 당신

57

칭찬은 고래도

58

인생은 만남이다

59

햇빛 찬란한 날

60

풍요로운 한가위

61

날마다 좋은 날

62

봄바람이 살랑

63

순간순간 사랑

64

그대와 함께한

65

눈부시게

66

꽃향기 가득한

67

날마다 피어나는

68

Love is

69

하고 싶은 거

70

설렘 가득한 날

71

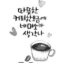

따뜻한 커피

72

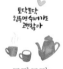

토닥토닥

73

사랑합니다

74

그대와 걷는

75

잠시 쉬어가도

76

고마워요

77

넌 나의 비타민

78

기억해 언제나

79

맛있으면

80

시간과 정성을

81

우리, 좋은 날로

82

당신은 내가

83

Always Be

84

희망 가득 품고

85

사랑 가득

86

Vegetable

23

꾸준함의 힘

88

꽃처럼 향기롭게

89

나에게 다가오는

90

마음 가는 대로

91

괜찮아

92

오늘 당신에게

93

지금 그대로가
94

자꾸 네 생각이
95

내가 안아줄게
96

함께 꾸는 꿈
97

merry christmas
98

merry christmas2
99

달달한 행복
100

Lovely
101

Life
102

Beautiful
103

Smile
104

달콤한 너
105

Blueberry
106

strawberry
107

날마다 새롭게
108

오늘도 상큼하게
109

·· Color Yourself ··

도안 .. 112

색상표

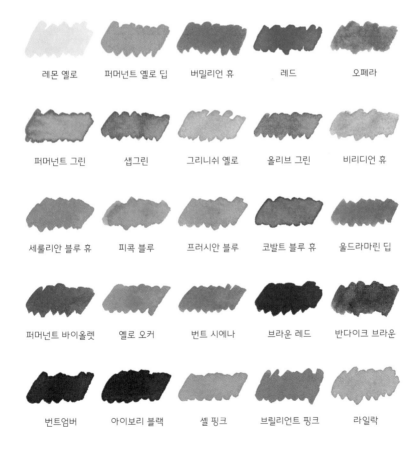

| 레몬 옐로 | 퍼머넌트 옐로 딥 | 버밀리언 휴 | 레드 | 오페라 |

| 퍼머넌트 그린 | 샙그린 | 그리니쉬 옐로 | 올리브 그린 | 비리디언 휴 |

| 세룰리안 블루 휴 | 피콕 블루 | 프러시안 블루 | 코발트 블루 휴 | 울드라마린 딥 |

| 퍼머넌트 바이올렛 | 옐로 오커 | 번트 시에나 | 브라운 레드 | 반다이크 브라운 |

| 번트엄버 | 아이보리 블랙 | 셸 핑크 | 브릴리언트 핑크 | 라일락 |

준비물

스케치북

- 수채화가 처음이신 분들은 다양한 종이를 사용해보고 자신에게 맞는 종이를 선택하시기를 권해드립니다. 수채화는 물을 많이 사용하기 때문에 300g 이상의 두꺼운 종이를 주로 사용하지만 쉽게 구할 수 있는 머메이드지나 200g 수채 스케치북을 선택하셔도 좋습니다.

물감

- 18색을 기본 세트로 구입하고 나머지 필요한 색은 낱개로 구입을 하여 사용해도 됩니다. 휴대가 간편한 고체 물감을 사용하셔도 좋습니다.

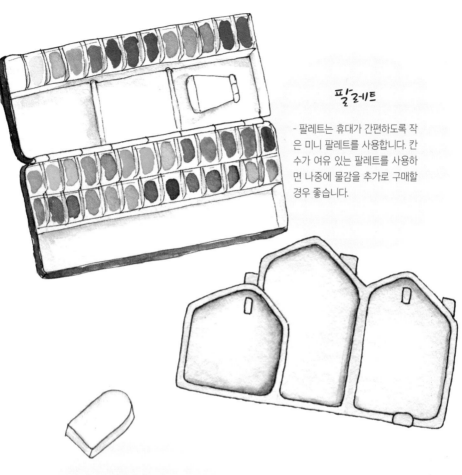

팔레트

- 팔레트는 휴대가 간편하도록 작은 미니 팔레트를 사용합니다. 칸 수가 여유 있는 팔레트를 사용하면 나중에 물감을 추가로 구매할 경우 좋습니다.

연필 / 붓

- 연필은 스케치가 번지지 않도록 2HB ~3HB를 사용하였습니다. 붓은 아크릴, 수채화 겸용 붓을 사용하고, 작은 그림을 그릴 때는 붓에 힘이 있고, 크기가 작은 둥근 붓을 많이 사용합니다. 글씨를 쓸 때는 둥근 세필 붓을 주로 사용합니다.

1) 화분과 선인장을 스케치해주세요.

2) 퍼머넌트 옐로 딥으로 화분을 칠해줍니다.

3) 옐로 오커와 올리브 그린으로 음영을 줍니다.

4~5) 샙 그린, 퍼머넌트 그린, 퍼머넌트 옐로우 딥을 칠하고 물로 자연스럽게 펴줍니다.

6) 비리디언 휴와 번트 엄버를 섞어 칠하고 자연스럽게 펴줍니다.

7) 올리브 그린과 번트 엄버를 섞어 칠하고 자연스럽게 펴줍니다.

8) 반다이크 브라운으로 화분의 흙을 칠해줍니다.

9) 유성펜을 이용하여 선인장의 가시를 그려줍니다.

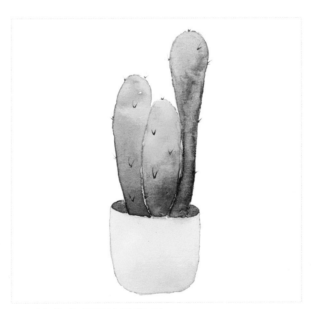

10) 그림에 어울리는 문구를 넣어 완성합니다.

기초 그리기 - 해바라기

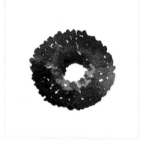

1) 해바라기를 스케치 해주세요.

2) 번트 시에나로 점을 찍어 동그랗게 만들어주세요.

3) 번트시에나를 중심으로 가운데 부분만 남기고 브라운 레드로 음영을 주면서 점을 찍어줍니다.

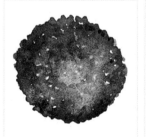

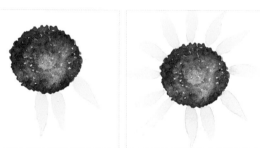

4) 올리브 그린으로 가운데 부분에 점을 찍어줍니다.

5~6) 퍼머넌트 옐로 딥으로 꽃잎을 듬성듬성 칠해주세요.

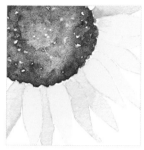 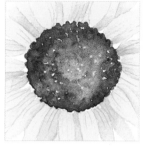 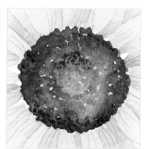

7) 꽃잎과 꽃잎 사이 빈 공간에 퍼머넌 트 옐로우 오렌지로 칠해주세요.

8) 꽃잎에 가는 선으로 잎맥을 그려주세요.

9) 해바라기 씨앗 부분에 반다이크 브라 운으로 점을 찍어 음영을 줍니다.

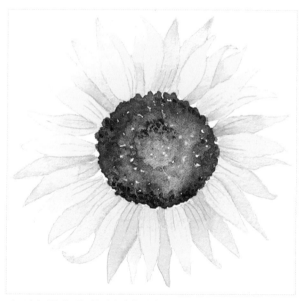

10) 그림에 어울리는 문구를 넣어 완성합니다.

1) 반짝이 풀을 이용하여 트리를 만들어 줍니다. 반짝이 풀의 종류에 따라 마르는 시간이 달라집니다.

2) 연필로 크리스마스 장식을 스케치하여 줍니다.

3) 스케치한 크리스마스 장식을 유성펜을 이용하여 라인을 그려주고 연필 자국은 지우개로 지워주세요.

4) 물감으로 예쁘게 칠하고 반짝이 펜을 이용하여 장식해 줍니다.

5) 펜을 이용하여 merry Christmas를 써 줍니다.

6) 크리스마스 장식을 모양에 따라 가위로 오려주세요.

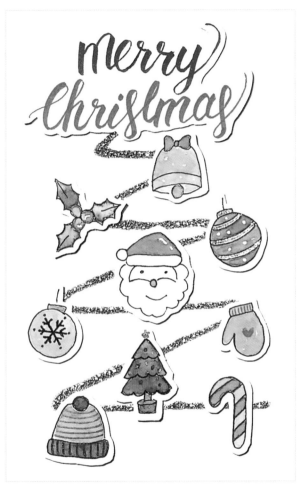

7) 두께가 있는 양면테이프를 이용하여 그림 뒷면에 붙인 후 트리에 붙여줍니다.

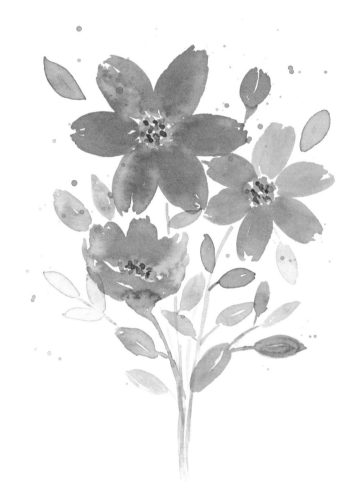

사랑합니다

H · A · P · P · Y · D · A · Y

함께라서
행복해

생일
축하합니다

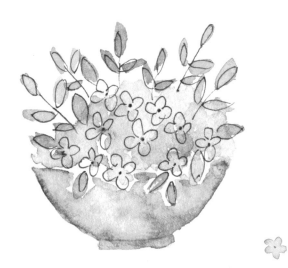

The
사랑하면
The
행복합니다

인생은
아름다운
선물

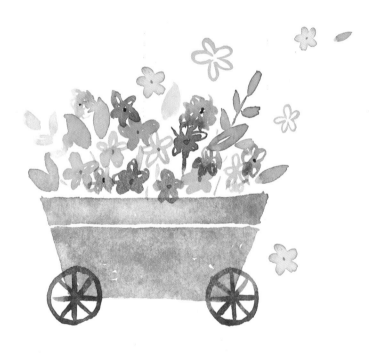

하루종일
당신생각

아프지
말아요

햇살좋은하루

새해복많이
받으세요

나는
잘하고
있는거야

말도
아름다운
꽃처럼
그 색깔을
지니고 있다

E. 리스

잊지
말아요

엄마♥아빠
사랑합니다

오늘이라는
날보다
좋은날은
없다

당신을향한
그리움
가득한날

그대에게
가는길

Something Good is Coming Soon

인생을
즐겨라

white
day

잘될거야!

햇살가득
꽃그늘
아래
너랑
나랑
우리함께

건강하세요
감사합니다

당신의
시작을 응원합니다

내인생의
봄날은 지금이다

웃으면 복이와요

행운을
빌어요

잘 보고
잘 찍고

언제나
내게
힘이되는
당신

시간이
해결해
줄거예요

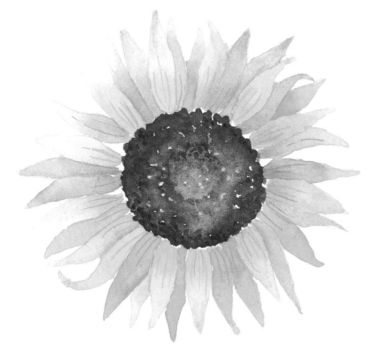

아름다운
꿈을 향하여

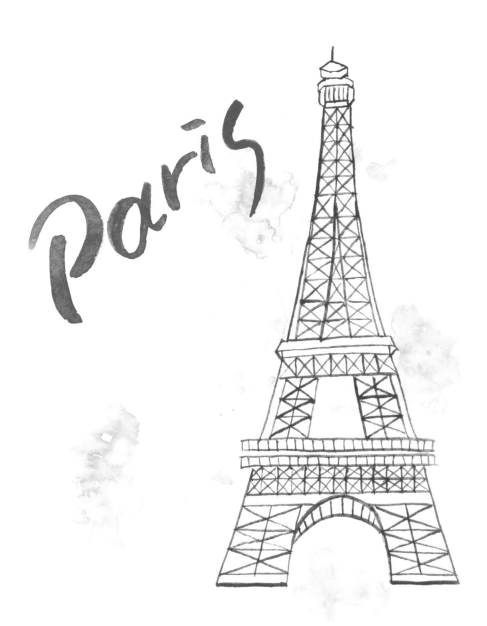

당당한
내가좋다

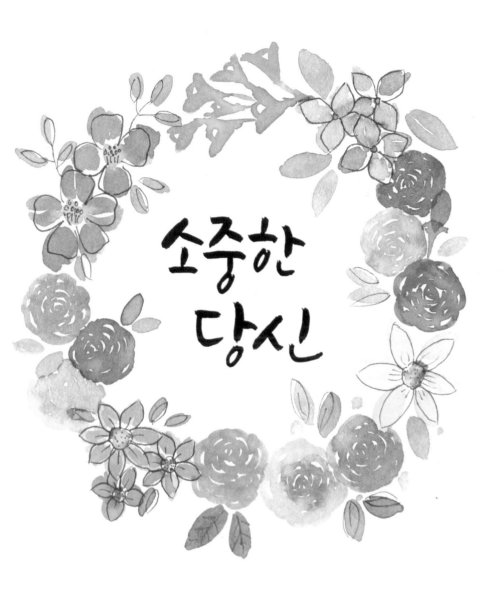

소중한
당신

칭찬은
고래도
춤추게한다

인생은
만남이다

오늘도 참좋은
당신을 만났습니다

햇빛
찬란한날
햇빛처럼
빛나는
나의인생

풍요로운
한가위되세요

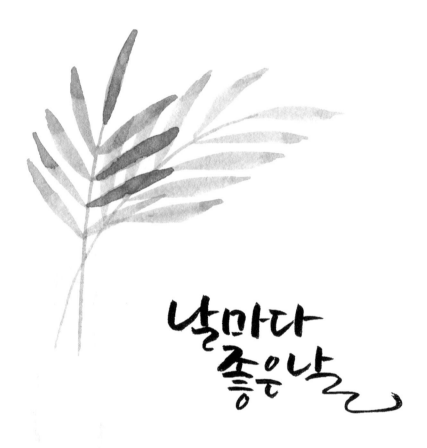

날마다
좋은날

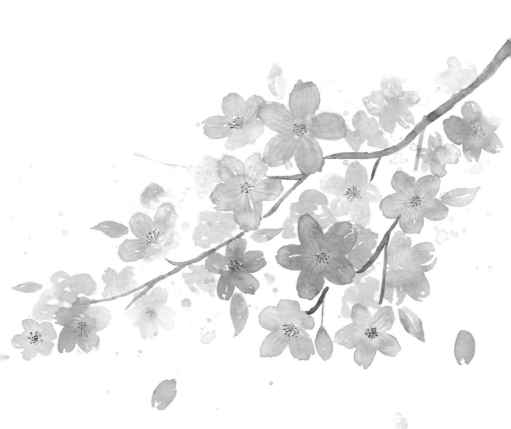

봄바람이
살랑살랑

순간순간
사랑하고
순간순간
행복하세요

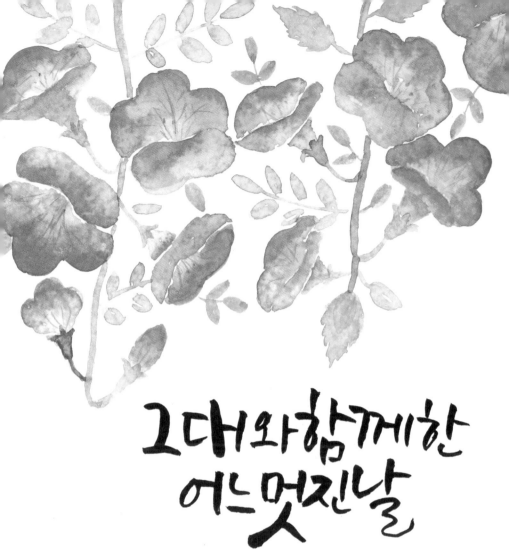

그대와함께한
어느멋진날

눈부시게
빛나는당신

꽃향기
가득한 날

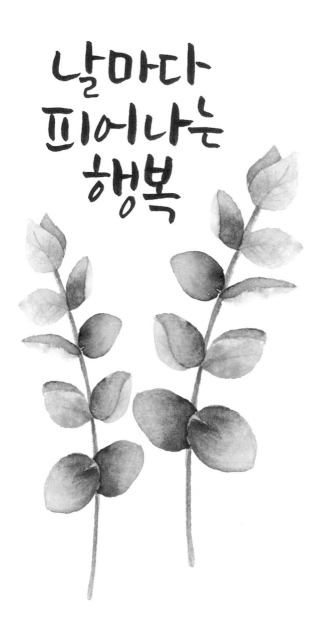

날마다
피어나는
행복

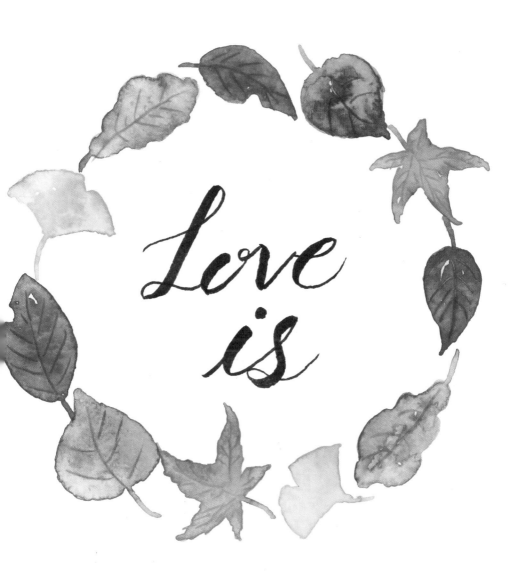

하고싶은거
하고살아요

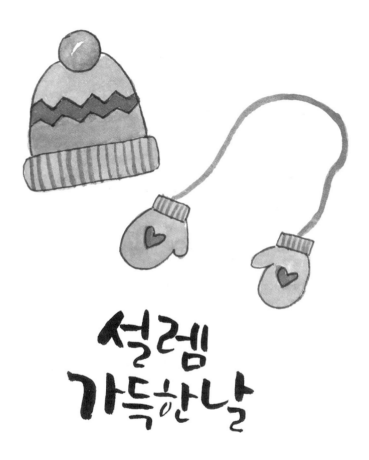

설렘
가득한날

따뜻한
커피한모금에
네미소가
생각나

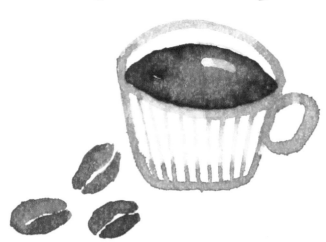

토닥토닥
힘들면 쉬어가도
괜찮아

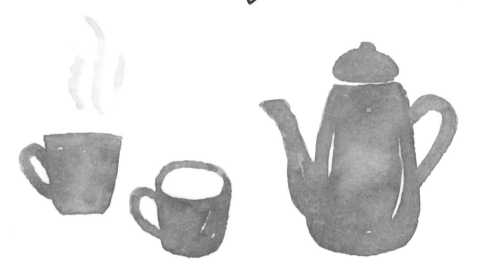

사랑합니다
건강하세요

언제나 큰힘이 되어 주시는
부모님 오래오래 건강하세요.

그대와
걷는
이길이
참
행복
합니다

잠시
쉬어가도
괜찮아

고마워요

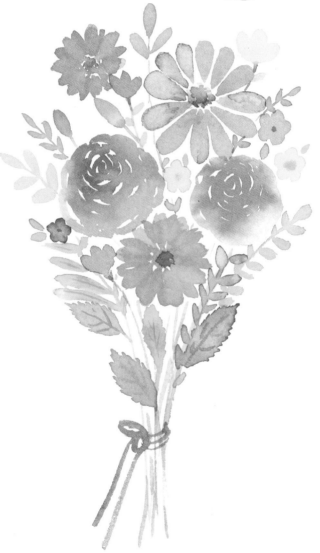

넌 나의
비타민

기억해
언제나 네 곁에
있을게

맛있으면
0칼로리

시간과정성을
들이지않고
모을수있는
결실은 없다

우리,
좋은 날로 가요

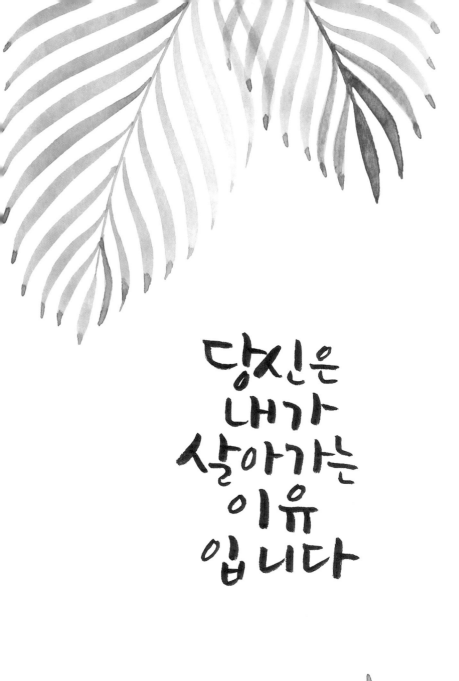

당신은
내가
살아가는
이유
입니다

Always
Be
Happy

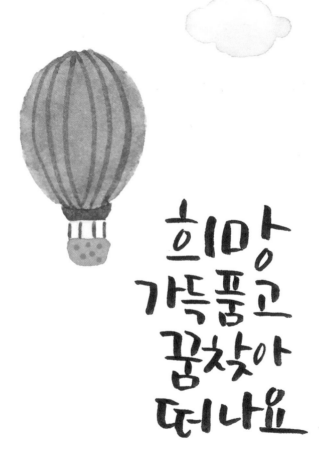

희망
가득품고
꿈찾아
떠나요

사랑가득
행복가득
행복한
우리집

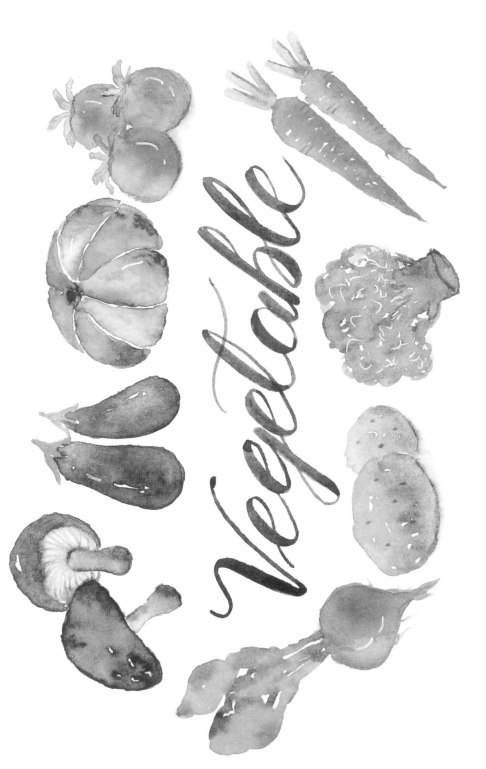

꾸준함의 힘!

꾸준히 무엇인가 하다보면
빛을 발하는 순간이 있다

꽃처럼 향기롭게
꽃처럼 아름답게

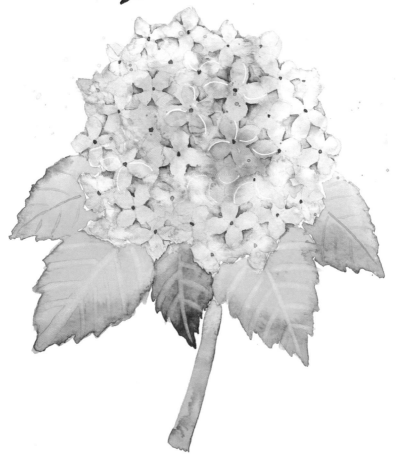

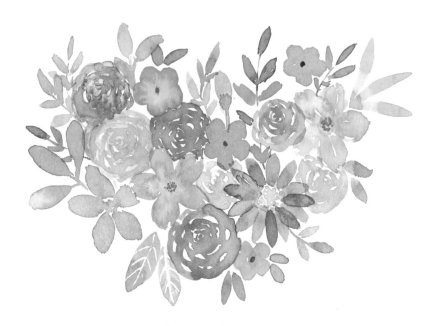

나에게
다가오는
그리움이
너라면
참좋겠다

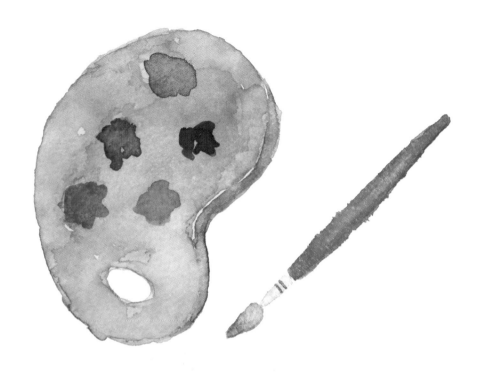

마음가는대로
말하는대로
이루어질거야

괜찮아
포기하지마

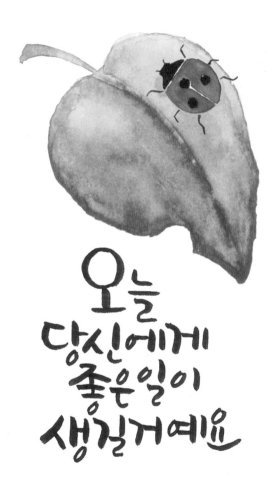

오늘
당신에게
좋은일이
생길거예요

지금 그대로가
아름다워요

자꾸
네생각이나
보고싶다

내가
안아줄게

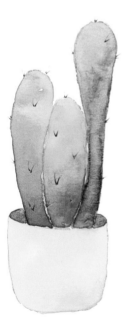

함께
꾸는 꿈

MERRY
CHRISTMAS

달달한
행복

lovely

Life
is
Wonderful

Beautiful

Smile

달콤한너

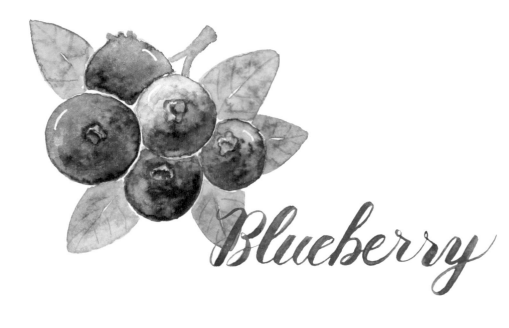

Blueberry

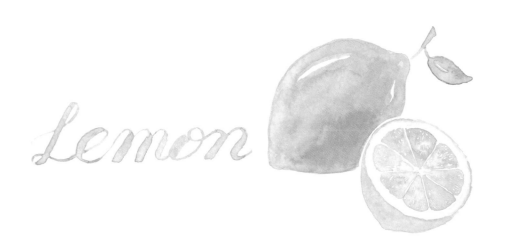

Lemon

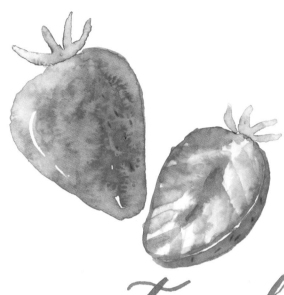

strawberry

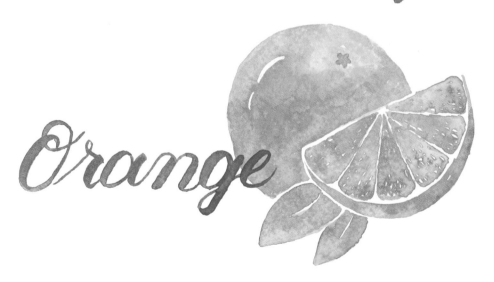

Orange

날마다
새롭게
태어나세요

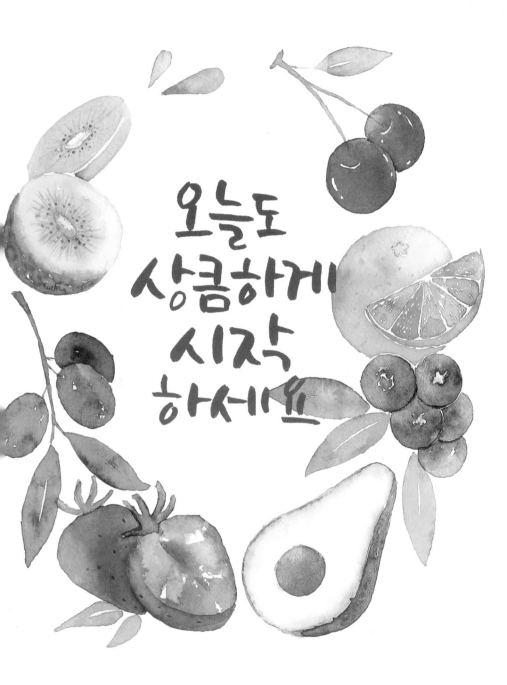

오늘도
상큼하게
시작
하세요

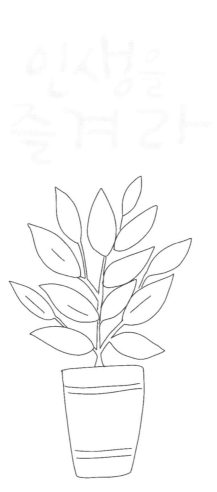

이상한
식탁라

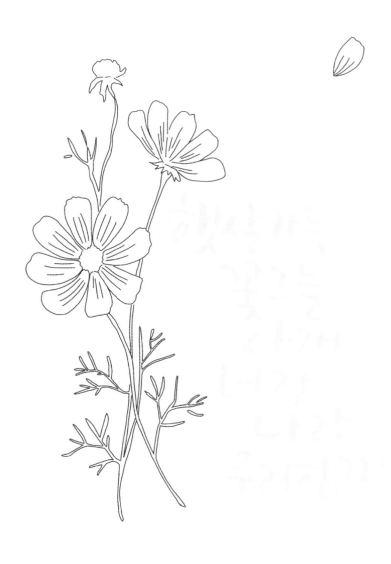

너에게
봄날처럼이다

언제나
내게
힘이되는
당신

시간이
해결해
줄거에요

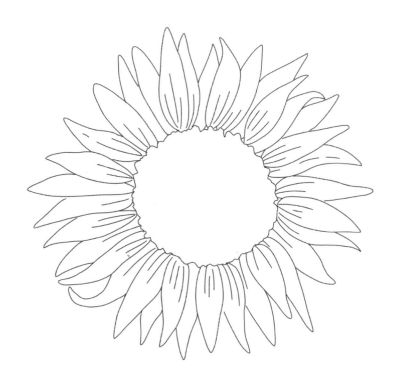

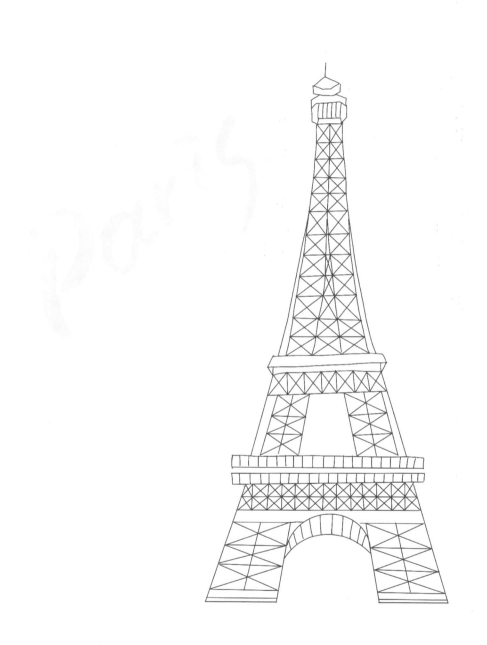

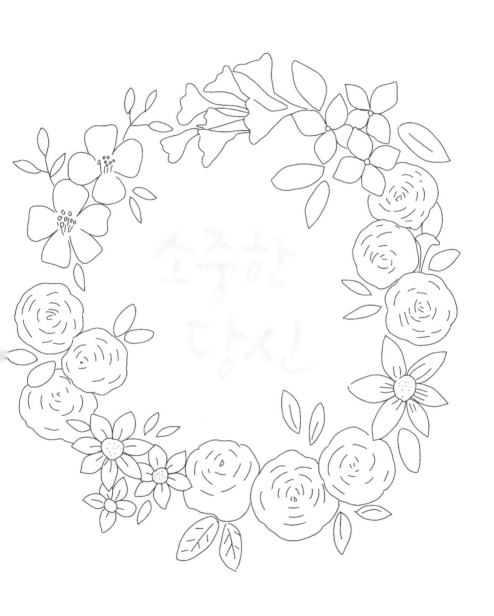

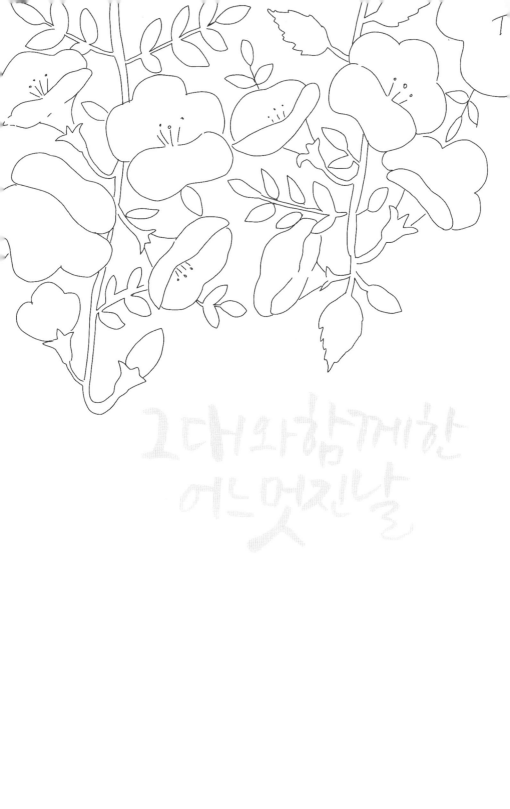

그대와함께한
어느멋진날

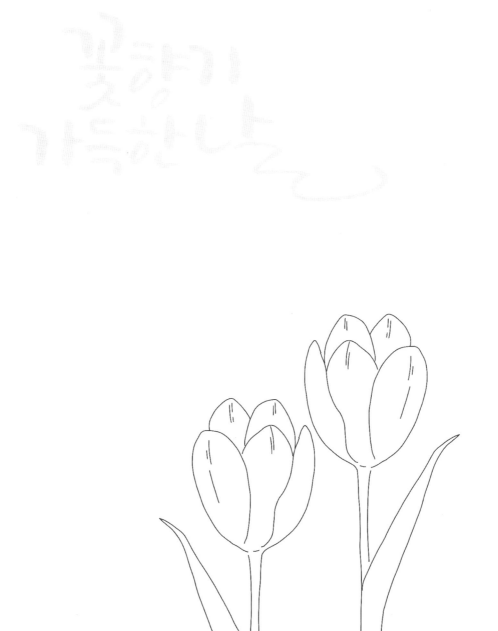

사랑합니다
건강하세요

당신은
내가
살아가는
이유
입니다

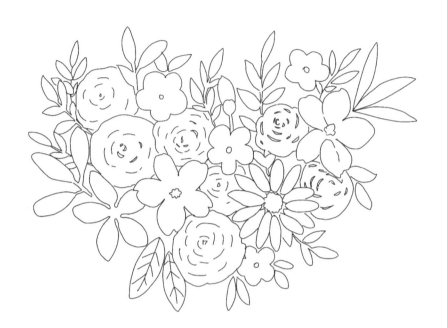

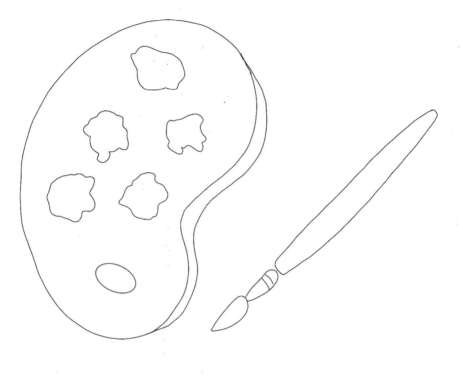

마음가는대로
막하는대로
이루어질거야

오늘
당신에게
좋은일이
생겼거예요

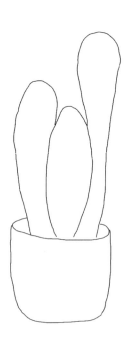

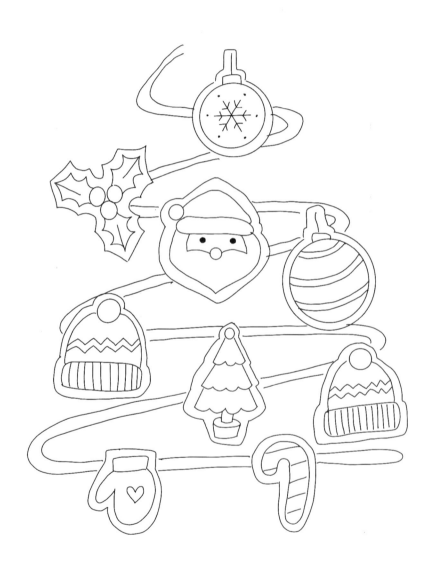

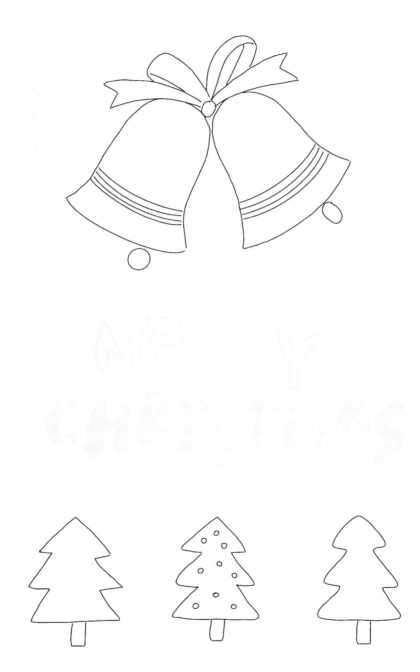

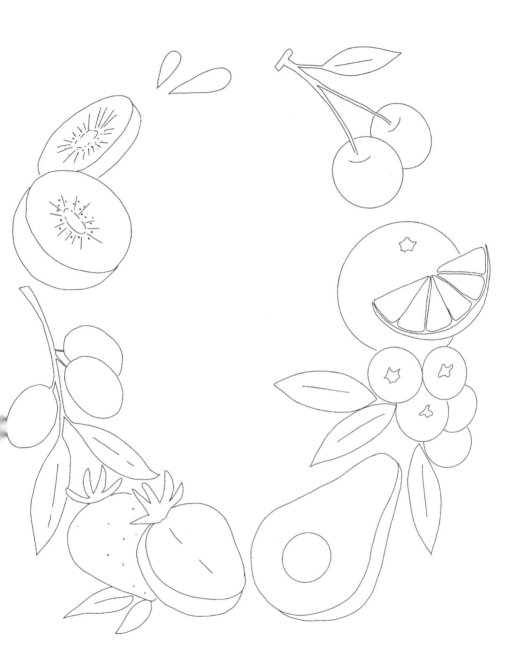

lovely